北魏墓誌精粹二

高照容墓誌　元賄墓誌　元懌墓誌

元瑛墓誌　元彮墓誌

上海書畫出版社

圖書在版編目（CIP）數據

北魏墓誌精粹二，高照容墓誌、元賄墓誌、元懌墓誌、元瑛墓誌、元釂墓誌 / 上海書畫出版社編 .—— 上海：上海書畫出版社，2022.1

（北朝墓誌精粹）

ISBN 978-7-5479-2771-7

Ⅰ. ①北… Ⅱ. ①上… Ⅲ. ①楷書－碑帖－中國－北魏
Ⅳ. ①J292.23

中國版本圖書館CIP數據核字（2021）第280745號

叢書資料提供

王　東　　楊永剛　　鄧澤浩　　程迎昌
王新宇　　吳立波　　孟雙虎　　楊新國
閻洪國　　李慶偉

北朝墓誌精粹

北魏墓誌精粹二

高照容墓誌　元賄墓誌　元懌墓誌
元瑛墓誌　元釂墓誌

本社　編

責任編輯　馮　磊
審　　讀　陳家紅
整體設計　簡　之
技術編輯　包賽明

出版發行　上海世紀出版集團
　　　　　❀ 上海書畫出版社
地址　上海市閔行區號景路159弄A座4樓
郵政編碼　201101
網址　www.shshuhua.com
E-mail　shcpph@163.com
製版　上海久段文化發展有限公司
印刷　浙江海虹彩色印務有限公司
經銷　各地新華書店
開本　787×1092mm　1/12
印張　7 2/3
版次　2022年3月第1版
　　　2022年3月第1次印刷
書號　ISBN 978-7-5479-2771-7
定價　五十五圓

若有印刷、裝訂質量問題，請與承印廠聯繫

前言

北朝時期的書跡，多賴石刻傳世，在中國書法史中佔有着極其重要的位置。由於極具特色，後世將這個時期的楷書統稱爲『魏碑體』。特別是北魏孝文帝遷都洛陽之後，留下了非常豐富的石刻文字，常見的有碑碣、墓誌、造像、摩崖、刻經等。在這數量龐大的『魏碑體』中，數量最多，保存相對最爲妥善的無疑當屬墓誌了。墓誌刊刻之石多材質精良，埋於地下亦少損壞，絶大多數字口如新刻成一般，最大程度保留了最初書刻時的原貌。

北朝時期的楷書與唐代的楷書有著非常大的不同，整體而言，字形多偏扁方，筆畫的起收處少了裝飾的成分，也多了一分質樸生澀的氣質。至清代中晚期，北朝石刻書法開始受到學者和書家的重視。這些新出的墓誌以河南爲大宗，其他如山東、陝西、河北、山西等地亦有出土。其中有不少屬於精工佳製，也有一些相對略顯草率。自書法的角度來說，不少墓誌與清末至民國時期出土墓誌中所未見的書風，這些則大大豐富了北朝書法的風貌。

本次分册彙編的墓誌絶大多數爲近數十年來所出土，自一百多種北朝墓誌中精選而成。所收墓誌最早者爲《司馬金龍墓誌》，刻於北魏太和八年（四八四）十一月十六日。最晚者爲《崔宣默墓誌》，刻於北周大象元年（五七九）十月二十六日。共收北朝各時期墓誌七十品。其中北魏墓誌五十五品，東魏墓誌五品，西魏墓誌三品，北齊墓誌四品，北周墓誌三品。這些墓誌有的是各級博物館所藏，有的是私家所藏，除少數曾有原大出版之外，絶大多數的都是首次原大出版，亦有數件墓誌屬於首次面世。

由於收録的北魏墓誌數量相對最多，所以我們又以家族、地域或者風格進行分類。元氏墓誌輯爲兩册，楊氏墓誌輯爲一册，山東出土之墓誌輯爲一册，書法剛健者輯爲一册，奇崛者輯爲一册，清勁者輯爲一册。東魏、西魏輯爲一册，北齊、北周輯爲一册。所有選用的墓誌拓片均爲精拓原件拍攝，先爲墓誌整拓圖，次爲原大裁剪圖，有誌蓋者亦均如此（偶有略縮小者均標明縮小比例）。旨在爲書法愛好者及學習者提供更爲豐富的書法資料。對於書法學習者來說，原大字跡亦是學習的最好範本。

目 録

高照容墓誌 .. 〇〇一

元賄墓誌 .. 〇一三

元懌墓誌 .. 〇二七

元瑛墓誌 .. 〇四九

元�墓誌 〇六三

高照容墓誌

魏文昭皇太后山陵誌銘并序

皇太右高氏諱照容勃海脩人高祖喜

皇帝之貴人世宗宣武皇帝之母也遷源綿

方載史舟豈寄略陳翁棄淵懿之靈灰體踈通

俗挑明入神幼豪素開廢祑佛德靈接帝幄慳撊

枢之靈邈慶都之感是以延寵高祖誕載

母養萬國曾未龍飛遄豪萬壽以太和卄年

四史時薨于洛宮悼軫皇闈慕切儲禁

015

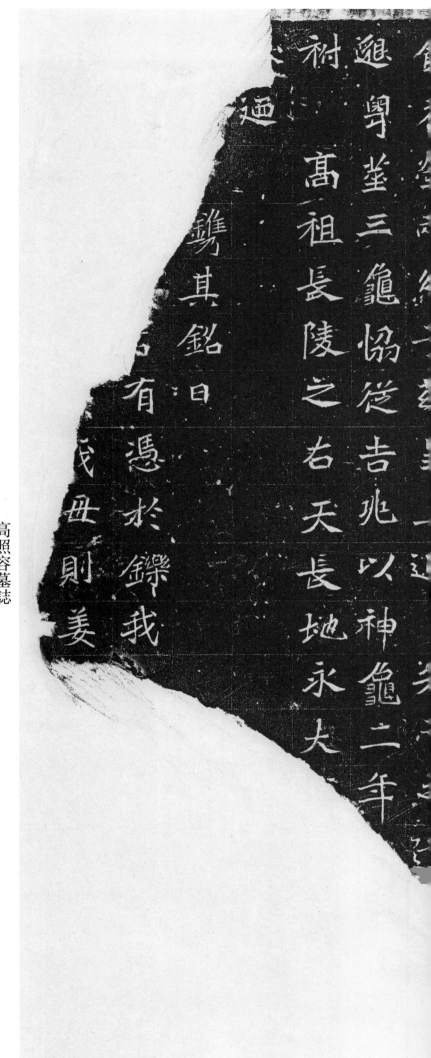

高照容墓誌

刻於北魏神龜二年（五一九）。高氏爲孝文帝元宏之貴人，宣武帝元恪生母，宣武帝即位後追尊爲文昭皇后。一九四六年出土於孟津縣官莊村，現藏洛陽博物館。墓碑左邊及下邊殘缺，殘石拓墨部分長五十九釐米，寬五十一釐米。

魏文昭皇太后山陵

誌銘并序

皇太后高氏諱照容真

州勃海脩人高祖孝

015

皇帝之貴人世宗

宣武皇帝之母遂邊遼

綿□方載史舟豈寄昭

陳翁棄淵懿壹之靈㥽體

踈通之　俗挺明入神幼

厭素開廢　祓佛德旲接

帝幄　抠之靈遠慶

都之感是以延寵　髙

祖誕載

曾禾龍飛遍

太和廿年

罷于洛宮悼軫

母養萬國

稟萬壽

四更時

皇闈

募切儲禁

絲運遒追尊曰　皇

君時以軍國　　餝

蕢塋兩紀于兹　皇上追

武　皇

皇太

上

先帝之遺

退舉莹三龜協從吉兆

以神龜二年

祔高祖長陵之右

高照容墓誌 之七

天長地永大
地永
鑴其銘曰
有憑於

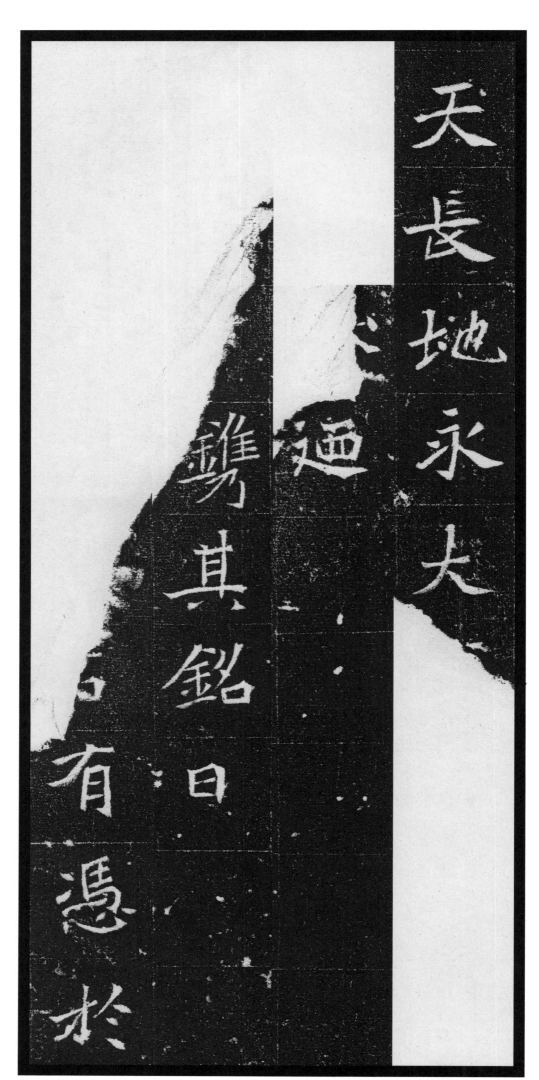

天長地永大

地迴

鑴其銘曰

有憑於

鑠我

則姜

戉母

元賄墓誌

魏故鎮遠將軍安州刺史元使君成公墓誌銘

君諱睢字多寶司州河南洛陽人也

大宗明元皇帝之曾孫也世祖太武皇帝之弟孫侍中使持節

都督秦雍涇梁益五州諸軍事開府儀同三司衛大將軍長安鎮

都督諸軍事開府儀同三司衛安南將軍宣王之孫侍中使持節都督

州諸軍事開府儀同三司衛大將軍樂安宣王之後君殉之子

繼從伯持節安南將軍肅己託生孝累葉必重光長

於幽趣任中和己託生孝累葉

仁義備舉故松開寸葉己有通虬

岳挺淵深獨拔不羣之尊守素

高祖孝文皇帝召君軍統軍鎮援壽春

朝命儀遷咸遠將

君功績徽流擢爲陳郡太守臨政六載移風易俗限滿旋都民懷

遞路之泣昔卜高阯正於西河午倫善治會稽召古況今爲是

爲翰峻駟未終高風已憩春秋六十有七己神龜三年歲次庚子

四月甲辰朔廿六日己巳寢疾薨于第易名有典追贈鎮遠將軍

安州刺史謚曰成正光元年十一月十四日卜窆于景陵東阿步

龍之囧刊石勒誌迺作頌曰

魏魏帝構蠻蠻王基盤宗屬緒懋德聯暉寬恭敏宜柔信宣慈遂

襟曬舉逸气遐飛出舜黃舘入事丹闈兼秉禁旅三寵戎夜宣化

魏甸觳政陳黻民俗載絹冊望彼歸善仁莫輔報施多欺風驅迅

序葉下霜時重泉已閟宿草方荒循名徒勒榮錫空追

元賄墓誌

刻於北魏正光元年（五二〇）十一月十四日。出土時地不詳，現藏洛陽博物館。拓本長六十九釐米，寬六十九釐米。

魏故鎮遠將軍妥州剌史元

使君成公墓誌銘

君諱略字多寶司州河南洛

陽人烈祖道武皇帝帝之玄

孫大宗明元皇帝帝之曾孫

也世祖太武皇帝之弟孫
侍中使持節都督秦雍涇梁
益五州諸軍事開府儀同三
司衛大將軍長安鎮都大將
雍州刺史樂安宣王之孫侍

中使持節都督萬定幽相四
州諸軍事開府儀同三司衛
大將軍定州刺史樂安簡王
之子台繼從伯持節安南將
軍帝鎮都大將建寧衰王
軍肅窐

必後君殖窆根於幽摯任中

和召詫生禁累葉山重光繼

百代而不已幼如孝弟仁義

備舉故松開寸葉巳有通霜

必狀長懷節儉恒守風雲必

志岳挺淵深獨拔不羣岀之孫
內含虹蜺之資不乄士遠為
慕太和中高祖孝文皇帝乄
君宗尊守素棨拜蜺貴中郎
將辟不獲已晩恭翰命俄遷

威遠將〇軍統軍鎮援壽春

玄竿遠謀出自天機故膿振

威淮楚使江湘夏雷厳寧汭

野令翁北知春西戎梁益岷

蜀高其義旋瓊闍闍朝迁稱

其仁是召延昌二季世宗

宣武皇帝召君功績徽流擢

為陳郡太守臨政六載移風

易俗限滿旋都民懷遠邇

泣昔卜高能正於西河牛倫

善治於會稽召古況今爲是
爲諭峻驖未終高風已憩春
秋六十有七召神龜三季歲
次庚子四月甲辰朔廿六日
己巳寑疾薨于第易名有典

追贈鎮遠將軍安州刺史謚

曰成正光元年十一月十四

日卜窆于景陵東阿少龍之

曰卜窆于景陵迺作頌曰

刊石勒誌迺作頌曰

魏魏帝構巋巋王基盤宗屬

緒懋德聯暉寬恭敏宣柔信

宣慈遷襟矑舉逸气遐飛出

舜黄舘入事丹闈兼秉禁旅

三龍戎夜宣化楚甸嶽政陳

蟄民俗載絹脯望彼歸譽仁

莫輔報施夕欺風駆迅序葉
下霜時重泉已閟宿草方飛
循名徒勒榮錫空追

元懌墓誌

魏故使持節侍中假黃鉞太師丞相大將軍都督中外諸軍事録尚書事太尉公清

河文獻王墓誌銘

王諱懌字宣仁河南洛陽人也

太祖道武皇帝之七世孫

髙祖孝文皇帝之第

四子生而雅□奇表□齊之妙固□擬睿表

髙陽同徹下筆成章

無遺舉覽文蓺綺贍

子晉持所鐘變易而聰悟慧性自然内明外朗之美生知百氏之精耒少之□七少之

□過也太和二十一季封清河郡王食邑二千戶

幾□臧性不形于色絕當時溫恭淑慎動合規矩維九民咏時雍

為心憶怒不形于色伣穆轉持進左光禄大夫侍中司空公太子太師鼎登太傳諸邦事修文今

熙載彝倫攸穆轉持進位司徒侍中如故絹八刑光明五教遂秉國之均綱維萬務理無滯

上龍飛惣邑千室進位皇上富于春秋委所歸於是庶任咸熙百揆時序四門濟濟雷

中論道惣攝機衡輔政六季太平魏室雖伊尹格于皇天周公光于四海雷

而不申賢無隱而不舉政和神悅謳咏所歸

雨不迷我德如風民應如草輔政六季太平魏室雖伊尹格于皇天周公光于四海雷

擬道論功未可同牽而語而運遘時屯惡直醜正置起不疑爲舅凶所刧神龜三季

僉京師尤甚四方懍懍所在兵興七鎭繼傾二秦覆沒百姓流商死者太半於是

皇上孝慈友發皇太后舊獨見之明剿點斬擢唯新時政羣袂稍清闡明大禮召

孝昌元季歲次乙巳十一月壬寅朔二十日辛酉改窆洹西邙阜之陽追崇使持節黃

皇太師丞相大將軍都督中外諸軍事錄尚書事侍中太尉公如故事其殊黃

假黃鉞太師丞相班劒百人前後部羽葆鼓吹輼輬車一依彭城武宣王故事其裏

禮鑾輅九旒犗依漢大將軍霍光故事備錫九命謚曰文獻禮也　皇興臨慟

屋左纛九斿玄室其詞曰

乃命史臣鐫芳玄宝

靈光蘊寶連德應期時乘利見祥慶攸歸玄符纂籙受命龍飛於穆君王徇聖重暉

重暉伊何皇家之鎭慧茂生知睿隆周晉響振金聲比德玉閏旣明且嘉溫恭淑慎

汪汪頃恂恂善誘為帝不恃作而不有量苞海岳可大可久啟宇河壩翼我載清

聖后凝神獨秀秉一居貞調風作相軋川載清柔遠懷迩闡曜威靈太平巍道簫韶

九咸方介景福永濟黎蒸孔言徒設信順無徵山頹為谷酸感正陵哀巷奐市哀萬里

樹薦禮均齋獻錫苓桓文茨茨鑾輅祖崇氛盒幼成名立盛典宗羣鴻謨不朽萬載

垂芳

元懌墓誌

刻於北魏孝昌元年（五二五）十一月二十日。一九四八年在洛陽市城北二公里邙山南麓一座俗稱『青菜塚』、『司馬懿塚』塚內盜出，現藏洛陽博物館。拓本長九十七點五釐米，寬九十八點七釐米。

魏故使持節侍中假黃鉞

太師丞相大將軍都督中

外諸軍事錄尚書事太尉

公清河文獻王墓誌銘

王諱懌字宣仁元南洛陽

人也太祖道武皇帝之

七世孫高祖孝文皇帝

之第四子生而雅奇表

文皇特所鍾愛易而聰

悟慧性自然內外明朗悟之

美生知侚齊之妙固己擬

睿高陽同徽子晉季方龀

歔便學通諸經強識博聞

一見不忘百氏無遺羣言

事覽文蓺綺贍下筆成章

昴高觀物在興而作雖貪

時之敦七少之精未之過

也太和二十一季封清河

郡王食邑二千戶高祖

晏駕居喪過禮泣血三季

幾正瘝性世宗之在東

宮特加爰異安與王宣談

剖義曰晏忘疲王儀容美

麗端若神風流之盛獨

絕當時溫恭淑慎動合規

矩言爲世則行成師表澹
然己天地爲心憤怒不形
于色拜侍中金紫光祿大
夫獻納維允民咏時雍遷
尚書僕射舊庸熙載轟倫

攸穆轉特進左光祿大夫

侍中司空公太子太師鼎

味爕諧邦事修乂今上龍

飛增邑千室進位司徒侍

中如故絹玆八刑光明五

教遂登太傅領太尉公居
中論道揔攝機衡皇上
富于春秋委王己周公之
任秉國之均細維萬務理
無滯而不申賢典隱而栗

舉政和神悅謳所歸於

湜庶績咸熙百揆時序

門濟濟雷雨不迷我德如

風民應如草輔政六季太

平魏室雖伊尹格于皇天

周公光亐四海擬道論功
味可同牟而語而運邁時
屯惡宜宣醜正豐起不疑為
麴凶所劫神龜三季歲次
庚子春秋三十有四七月

癸酉朔三日乙亥害王於

位遂隔絕二宮矯檀威

柄四海脹言莫不悲慟咸

召喜嘻人云亡邦國孙悴自

此哭旱積季風雨德節歲

頻大飢京師九甚四方憤

惋所在兵興七鎮逼傾二

秦霞沒百姓流離死者太

半於是皇上孝忿爰發

皇太后舊獨見之明前筋

黜奸擢雄新時政羣祲耜

清闈明大禮旦孝昌元秊

歲次乙巳十一月壬寅朔

二十日辛酉改窆渾西邙

阜之陽追崇使持節假黃

鉞太師丞相大將軍都督

錄尚書諸軍事錄尚書事侍

中太尉公王如故加已殊

禮鑾輅九旒虎賁班劍百

人前後部羽葆鼓吹車輼輬

車丨依彭城武宣王故事

其黃屋左纛依漢大將軍

霍光故事備錫九命諡曰

文獻禮也皇輿臨送哀

懍聖衷乃命史臣鐫芳

玄室其詞曰靈光蘊寶

連德應期時乘利見祥慶

攸歸玄符篆籙受命龍飛

於穆君王倫聖重暉重暉

伊何皇家之鎮慧茂生知

睿隆周晉　響振金聲　比德
玉閏既明　且嘉溫恭　淑慎
汪汪萬頃　恂恂善誘　為帝
不恃作而　不有量苞　海岳
可大可久　啟宇河墳　翼我

聖后凝神，獨秀秉一，居

貞調風，作相乾坤，載清桑

遠懷遐迹，闡曜威靈，太平巍

道簫韶九成，方介景福

濟黎蒸孔言，徒設信順無

徵山頹爲谷

哭市寰萬里

獻錫芳桓文

岜氣盅劬成

犀鴻謨不朽

酸感正陵巷

柎齊禮均齋

義嵗鑾軺柤

名立盛典榮

萬載垂芬

元瑛墓誌

魏故司空勃海郡開國公高猛夫人長樂長公主墓誌銘

主諱瑛八高祖孝文皇帝之季女世宗宣武皇帝之母妹神情悟暢志識高

遠六行克備四德無違孝友出於自然柔恭表於天性雖倪天為妹生自深

宮至於其常製用體酖品非唯酌言注載而宰用過人加召披圖問史好

學罔勌談謔霥七篇之幽言馳法輪於金陌開靈光於寶樹絹

風靡笤添川流所著辞誅有聞於世蘭芝之雕篆富麗遂未相擬書家無能

悦淹通將何召迆及於姿同似月麗等髮神雖復邯鄲荘舄易陽稚

尚也夔始相彼事歸髦傑自非地薰斎紀聲髙梁魏則蕭雍之車御輪無主

司空文公衿懷方頌墻宇千刃清徽素譽橛瞡一時乃召選尚為和若隕有

好翰琴瑟敦政兩朝亢蟄中饋恩雖被物貴不在身方謂天道無親降年有

永兹義一乗息駕已及春秋三十有七孝昌九年十二月廿日薨於洛陽

之壽安里二宮摧慟退还同傷詔日高氏姑長長樂長公主四德早徽录徽播

譽方亭遞顧戎昭閨範奄至覺背袞慟抽惋不能自任可聘雜綵八十迆絹

銘徽烈俾貽不朽其辞曰

金風不競淪骨寶命叶光在磨終程天鏡行夏乘殷重基累聖北都既従南

風在詠周原膴膴菫荼如飴蔦生良媛易不若茲女囷起則肜管興辞溫㳟

為性仁讓為基之既有行來儀君子居滿不溢慎終如始親事行㢱察麻

業柔儀已暢陰德唯理人生若寄自古同歘攦如風燭飄若吹煙悠悠若是

于踐上天㪅軺華屋投宿玄泉芒芒遽旬崔崔遙及冊見何期一瞑方逮如

慕已訣若㷊行及藥嶼江浸有芳山畹

元瑛墓誌

刻於北魏孝昌二年（五二六）三月七日。二十世紀三十年代出土於河南省洛陽市東北小李村，現藏洛陽博物館。拓本長七十九點二釐米、寬八十釐米。

魏故司空勃海郡開國公髙

猛夫人長樂長公主墓誌銘

主諱瑛八髙祖孝文皇帝之

季女世宗宣武皇帝之母妹

神情恬暢志識髙遠六行允

备四德無違孝友出於自然

柔恭表於天性雖倪天為姝

生自深宫至於其常製用體

飽程品非唯酌言注載而率

用過又加召披晶問史好學

岡勠諛柱下之妙訊霧七篇

之幽宜馳法輪於金陷開靈

光於寶樹絹轂風靡容泰川

流所著辭誄有聞於世蘭芝

之雕篆富麗遠未相擬曹家

燕　婓　郫　姿　之
齋　始　莊　同　肇
紀　相　容　似　悦
聲　彼　易　月　淹
髙　事　陽　麗　通
梁　歸　稚　茅　將
魏　髦　質　鬃　何
則　傑　無　神　己
蕭　自　能　雖　逯
雍　非　尚　復　及
之　地　也　邯　於
　　　　　　　也

車御輪無主國空文玄衿懷

方頌頹墻字千刃清徽素譽櫪

暎一時乃召選尚焉和若塡

篤好踰琴瑟敷政為朝九摯望

中饋恩雖被物貴不在身方

謂天道無親降率有永茲義

一乘息駕巳及春秋率三十

有七孝昌元年十二月廿

兢於洛陽之壽安里二宮權

慟返迻同傷詔曰髙氏姑長

樂長公主四德早徽景儀播
譽方亨遄頤戎昭閨範奄至
甍背哀慟抽愴不能自任
傅雜綵八十疋絹八百疋布
八百疋給東園祕器轜輬三百

丘可遷鴻臚監護喪事呂二

季三月七日將合窆於司空

文公之宛寢于□□痛丹青

之易歌將陵谷之難我銘

徽烈俾貽不朽其辞曰

金風不競淪骨寶命叶光茞

磿終握天鏡行夏乘毂重基

眾聖北都既從南風在詠周

原腠腠堇茶如餡篤生良媛

昌不若兹女畱起則彤管興

辭溫恭爲性仁讓爲基既

有行來儀君子居滿不溢慎

終如始親事行蘂躬察麻藁

柔儀已暢陰德唯理人生若

寄自古同然循如風燭颻若

吹煙從從若是于嘆上天欻

軔輦屋投宿玄泉芒芒遂宙

崕崕遙陂再見何期一瞑芳

遠如慕乜訣若嶷行及絷㲋

江徂有芳山畹

元祀墓誌

魏故侍中司徒公驃騎大將軍使持節定州刺史常山文恭王墓誌銘并序

王諱砒字子開髙祖孝文皇帝之孫丞相清河文獻王之第二子也尊黄源於壽丘

君水平城恢百世之基洛陽攄千載之鄴故以超蹤炎漢邁迹周記言孟於五都書事茂於三代以

王稟連漢遠祥極天正氣體備通理神炳異眸瘤宇沖邃涯汦淵矖宗廟難聞澄撓不測君夫知未涣以

後素之業師逸於綺襦外堂八室之功道備於紈綺文情婉麗琴性虛閒閉射不出征辟圖故以

揔三端於一身兼四科而在己年十入為侍書拜散騎侍郎衣青典閨胡筆起雙宗豢結闖燊

寧癈祖徙寶胙之能方遠遷虔兩曜還明二兑克屆蟬侍倿德密如杇非梧林之可區焉新演

軌載端凝軒居盛道消毒流顧難闇事有授命之期理無咸區

仍以本職臨內書典折簡無遺絶編舉陳農叏之功未遠河間之業重還尋封廣川縣開國公食邑

一千戶進封常山郡王增邑千室餘並如故磐石命親寔寵城之重葙茅為誓實九碼帶之期尋

遷平南將軍散騎常侍中軍將軍王德茂昷朝期母之暫往摽揩不是為名月旦此乃後可除

同慕煙消月上物情於是咸懼顛龍門之一遊思物而動真偽單辭乳禽不撓捎魚莫怵逝席可鍾

衞將軍延祉無疆陪錾封弒光國榮家無輩今古而洪滂隄巨爔燎官不且先後宸鍾

追還珠詎遠方將延方太歲戊申甲月戊子朔十三日庚子暴薨于河陰之野時羊二十有三惟王孝于天

遭命武泰元年歲戊申甲月戊子無可聞之言侃侃有匪躬之譽山訓水辭曖三春之光謬喪襄往文

繼忠寶化遠闖庭睦睦無可聞之言盈堦專經滿席臨風揮卷步月弦琴目曨五行指窮三

悽九秋之色至於西園命友東閣延賓懷道盈堦專經滿席臨風揮卷步月弦琴目曨五行指窮三

元𢙣墓誌

刻於北魏建義元年（五二八）七月五日。一九四八年初在洛陽盤龍塚村東南一里邙山南坡被盜出土，現藏洛陽博物館。拓本長九十一點二釐米，寬九十二點二釐米。

年七月丙辰朔五日庚申葬于洹水之東二里黃堀堆之上若夫寒往暑來市朝燕苑霑陵陰

舉丘壠良以不恒雖勒圖閣無俾風埃之患刊泉誌石昭不朽之容乃作銘曰

霄電降祥乃育軒黃天姬下儷是生充帝分峰玉衡為削成望曰齊照此月鈞明膏寸焉惠石

抽英弄瑾伊在璧粹金貞沖鑒尒發叡貿內朗藍田是嗟黃中招賞曾壜巳祕潭自廣皎皎不羣入朝

昂昂孤庸風委慎申踵功殊彫虫綠綺盡麗窮摸惠苞丹稱辭同日餘臨碑可復在騎非盧為

譽洽登庸礼師眃暇申蹕文工操紙絲綸有蕭緘篇無稱異署追美延華蕃鄹結采戎章

貂組共映劍玉同鍚中禁儷藝堂隱敵有託懸金載光敏假風上京流範下國宿詑有歸言為塵片塵

無或易使有規受人有則鶺為冰擊將軍舉霞翼彼蒼如何與善盡蹟踮影河上罷駈芒下原隰為塵法行眇噗乎

草木塗野泣重祖光懇深逝者棄明初夏即闇始秋泉途峁峁山回去翼路

妃南陽張氏父道始陽邑中都二縣令

王兄亶字子亮侍中車騎將軍清河王

太妃南陽張氏

姊妹胡氏字阿蘤長安長公主

姊盧氏字孟蘤

妹司馬氏字李蕊

妃胡氏父僧洗侍中車騎大將軍儀同三司濮陽郡開國公

息羅眼羅年五

女鳳容年五

女恒娥年三

魏故侍中司徒公驃騎大將軍

使持節定州刺史常山文恭王

墓誌銘并序

王諱祀字子開 高祖孝文皇

帝之孫 丞相清河文獻王懌

第二子也導黃源於壽丘鬱彗帝

基岩若水平城怵百世之基洛

陽攝千載之鄴故以超躅炎漢

邁迹昌周記言盈於五都書事

茂於三代王稟連漢達祥極天

正氣體備通理神炳異眸牆宇
沖邃涯浹淵曠宗廟難闚登橈
不測若夫知來後素之業師不逸
柗綺褥外堂入室之功道備柗
紉綷文情婉麗琴譽性虛閒射不

出征辟衆辯圍故以穏三端出於
一身無四科而已年十入為
侍書拜通宜散騎侍郎衣青典
闈珥筆鴛沼起予唯新濬干
密俄領符璽郎中傳代祕重

絕難關事有授命之期理無咸
嘔之請及妖起雙宗零結閭繄
桐宮從區寶胩將遷虐盛道消
毒流顧復泣血四載音膽六春
餘端若存尪骸如朽非枯林餘

可迟寧癈祖之能方逮兩可曜

還明二兖克屌蟬侍俟德密備

頵才乃除通宣散騎常侍領領

左君王風軌端凝幹屬海整允

金貌之摯延禀侮之實又廣内

紛詭流略殘詭子政之務有歸

子駿之任斯在仍公本職監內

典書析簡無遺絕編咸舉陳農

之功未遠河間之業重還尋封

廣川縣開國公食邑一千戶進

封常山郡王增邑千室餘並如

故磐石命親寔膺維城之重藉

茅為誓實允鷹帶之期尋遷平

南將軍散騎常侍中軍將軍宣

德茂夰潮嚚優於世高踵列國

獨耆羣英風行草偃有心所以
同慕煙消月上物情於是咸懼
顏龍門之一遊愚舟之暫往
摸楷不足為名月旦此焉而盡出
後除衛將軍河南尹王御下以

清示民以信威恩適物而動真
僞單辭以決乳禽不撓稍魚莫
牧逝席可追還珠詎遠方將延
祉無疆陪鑾封俶光國榮家無
輩今古而洪滈蕩隱巨燦燎麕

不自先後宪鍾遘命武泰元年
大歲戊申四月戊子翔十三日
庫子暴薨于河陰之野時年一
十有三惟王孝子矣縱忠實化
遠閨庭睦睦無可聞之言朝迁

侃侃有匪躬之譽賦山訓水礕

暖三春之光詠喪襄往文悽延

秋之色至於西園命友東閣延

賓懷道盈階專經滿席臨風輝

卷步月弦琴目矖五行指窮三

調布素之懷必盡風流之息悠
然道長命促嗚呼悲矣皇上
龍飛入慕鼎胙維新唶小年之
可哀愍大夜之無逗爰發德音
以旌休烈追贈侍中司徒公驃

騎大將軍定州刺史謚曰文恭
王建義元年七月丙辰朔五日
庚申葬于滬水之東二里黄墈
堆之上若夫寒往暑來市朝為
茶墾巎山頹隒皋丘壠良兆不

恒雖勒鍾圖閣無儕風埃之惠
刊泉誌石式昭不朽之窀乃作
銘曰
霄電降祥乃育軒黃天姬下儷
是生元帝分峰玉衡巒為削成

望日齊照此月鈞明肅寸焉惠
觸石抽英弄鐘伊在璧粹金貞
冲鑒外發穀質内朗藍田是嗟
黃中招賞曾壚巴祕清潭日麗
晈晈不羣昂昂孤上春詩秋礼

縅篇無痲異署追芳同列歸美

慎染申踵文工操紙絲繪有慎肅

在騎非虛入朝譽洽登庸風委

惠苍舟稱辯同曰餘臨碑可復

師暇切殊彫虫綠綺盡麗窮模

延華蕃鄂結采戎章貌組共暎
劍玉同鋪式靜中禁鑱藝西堂
隱敞有託懸金載光敷風上京
流範下國宿諮有歸片言無哉其
易使有規愛人有則暫為水擊

將舉霞翼彼蒼，如何與善盡假

蹟景，河上巖，駈芒下原隰為塵

草木塗野泣重祖光懇深逝者

槩明，初夏即闇，始秋泉途窴窴

瓏道悠悠山回去翼路泫行眸

嗟乎千載終為一丘

太妃南陽張氏父道始陽邑

中都二縣令王兄亶字子亮

侍中車騎將軍清河王姉胡

氏字孟莪長安長公主妹司

馬氏字仲舊　妹盧氏字季慈

妃胡氏　父僧洸侍中車騎

大將軍儀同三司濮陽郡開國

公　息羅睺羅年五　女鳳容

年五　女恒娥年三